추억 여행을 떠나고픈

에게 드립니다.

KB137902

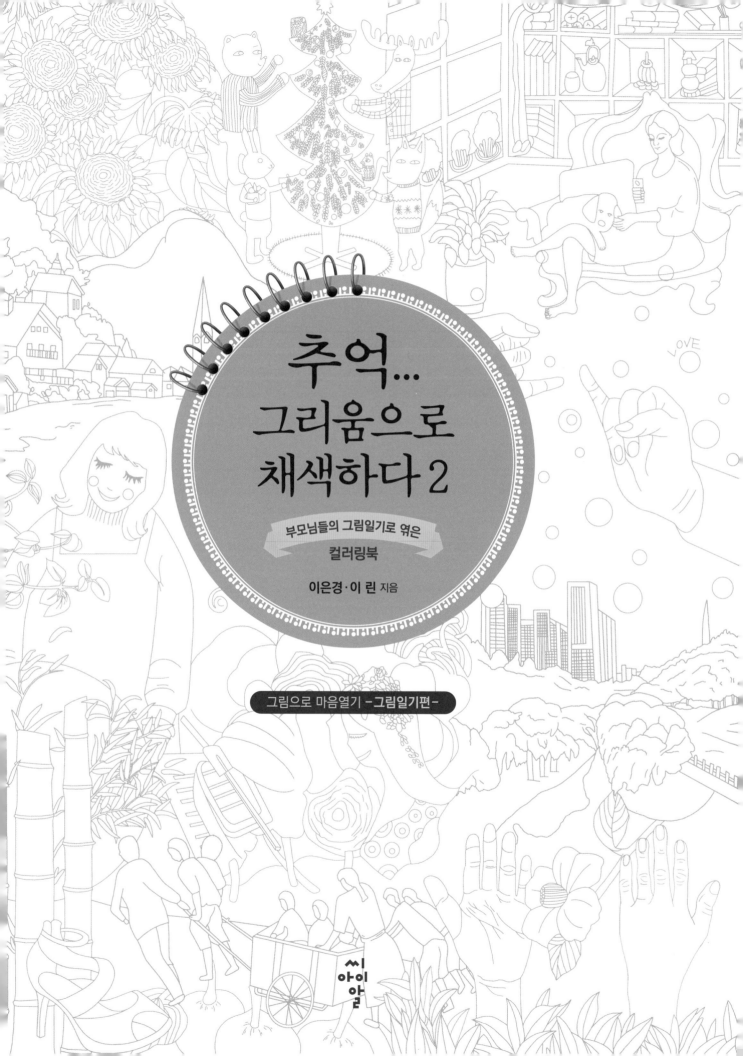

추억...
그리움으로
채색하다 2

부모님들의 그림일기로 엮은
컬러링북

이은경·이 린 지음

그림으로 마음열기 -그림일기편-

추천사

인생은 그림에 비유될 수 있습니다. 희로애락(喜怒哀樂)이 산과 강과 들과 바다처럼
배경이 되어서 나타납니다. 한 가지의 색깔로 채워진 인생은 행복하지 않습니다.
금수강산의 우리 산하처럼 다양한 배경들이 조화를 이룬 삶이어야 합니다.
나이가 들면 어르신들은 부쩍 과거에 대한 회상이 많아집니다. 그 회상 속에서 마음 역시
어린 나이로 되돌아가는 느낌을 받습니다. 어린아이가 좋아하는 것이 그림입니다.
벽이나 땅바닥 그리고 종이에다 마음껏 그려내면서 하루 동안 더러워진 몸을 씻듯
기쁨과 아픔들을 표현합니다. 그렇게 작은 상처까지도 씻어낼 수 있기에 부드러움은 유지될 수
있는 거라 생각합니다.

어린아이 시절을 지나서 나이가 들면 점차 이권 유지와 방어본능으로
마음이 경직됩니다. 그림을 그리는 일도 자유로운 영혼을 가진 특별한 사람들의 영역으로
제한되어 버립니다. 과거를 회상하는 일은 정신건강에도 좋습니다. 어르신들은 혼자만의
시간이 많아진 분들이라 누구 눈치를 보지 않고 속마음을 그림에 담아낼 수 있습니다.
그것은 의외로 적지 않은 마음 치유의 과정이라는 것을 알게 되었습니다.

그동안 어르신들에게 추억의 세계를 펼쳐주면서 또 하나의 행복을 선사해준
《추억... 그리움으로 채색하다》의 두 번째 컬러링북을 내놓게 되었습니다.
과거와 현재 그리고 미래는 단절되어 있지만 잘 연결되었을 때에 행복합니다.
아픔의 과거도 현재에서 감사한 추억이 되어야 하며, 그 보람에 상상의 날개를 더 펼치어
미래를 어둠이 아닌 빛으로 채색했으면 좋겠습니다.
이 컬러링북을 통해서 작은 울림들이 나타나고 색칠을 하는 동안에
자신의 이야기로 동화시키면서 치유되는 모습을 즐겁게 상상하며 추천의 글을 적어봅니다.

임종학 / 어르신 돌봄지기. 시인

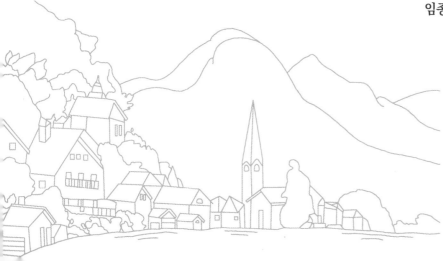

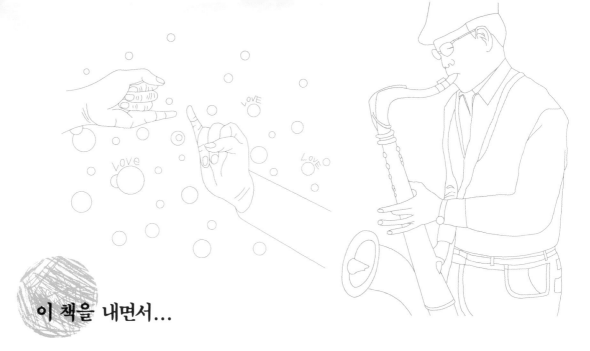

이 책을 내면서...

2015년 출간한 《추억... 그리움으로 채색하다》 컬러링북은 타임머신을 타고
과거를 여행하듯 잊고 지냈던 기억과 감정들이 되살아나길 바라는 마음으로 기획했다면
2022년 두 번째 컬러링북 《추억... 그리움으로 채색하다 2》는 그림을 배우기 위해 모인
부모님 세대의 그림일기로 기획되었습니다.

직접 그린 그림과 짧은 일기들... 그림일기의 출발은 일주일에 한 번밖에 만날 수 없는
시간적 제한을 고민하다 드로잉북에 그림일기 형식으로 그려오시라고 한 숙제가
시작이었습니다.

나만의 그림일기일 수도 있지만, 많은 세월을 겪으신 분들이라 그림일기의 그림을
이야기하는 동안은 순수한 어린이로 돌아가 서로에게 마음의 치유가 되었고
삶을 응원하게 되었습니다.
컬러링북의 그림들은 동시대의 어르신들과의 공감과 소통의 끈이 될 수 있고
컬러링북을 색칠하는 동안은 몰입의 시간이 될 것입니다.

또한 컬러링북의 색칠을 넘어 자유롭게 글을 적고
마음을 표현할 수 있는 공간도 있습니다.

이 컬러링북이 그림일기에 접근해보는 첫걸음과 동시에
마음의 치유와 삶을 찬미할 수 있는 장이 되길 기원합니다.

저자 **이은경**

부모님 세대가 그림을 그려야 하는 이유

노년에는 신체적 건강을 위해 올바른 운동과 식이요법, 생활습관 등을 중요하게 생각합니다.
그러나 정신적 건강과 신체적 건강은 분리할 수 없습니다.
행복한 노년의 시간을 보내기 위해서는 정신과 신체의 균형과 조화를 모색해야 합니다.
화가가 장수하는 이유는 손을 많이 사용하기 때문이라는 것이 논문에서 밝혀졌습니다.

캐나다의 뇌 외과의사 와일더 펜필드는 우리 몸의 각 부위가 뇌에서 차지하는 비중을
그림으로 표현한 적이 있습니다.
각 신체 부위를 맡고 있는 뇌의 비율을 역으로 계산해 신체 크기를 묘사한 것입니다.
그 가운데 특히 눈에 띄는 부위가 큼지막한 손이었습니다.
이는 두 손이 뇌에서 차지하는 영역이 가장 크다는 사실을 보여주고 있습니다.
따라서 손을 많이 쓰면 뇌를 많이 쓰고, 손을 사용하는 만큼 뇌도 발달한다고 할 수 있습니다.

눈으로 보고 가슴으로 느끼고 머리로 생각하는 과정 속에
손을 사용하면서 마음의 위안을 얻기도 하고 몰입의 기쁨을 느낄 수도 있습니다.
또한 아름다운 것을 더 아름답게 느낄 수 있으며
버려진 것에서도 아름다움을 찾을 수 있는 창조적인 힘이 생깁니다.

나이가 들수록 그림을 꼭 그려야 합니다.
노년에는 신체적 제한으로 활동할 수 있는 시간보다 혼자 있는 시간이 많아집니다.
그러므로 혼자 있는 시간을 건강하게 보내기 위해서라도
그림을 통해 내 안의 불안과 스트레스를 슬기롭게 풀어야 합니다.
어렵고 복잡한 그림이 아닌 마음 가득히 자유롭고 편하게 그릴 수 있는
그림일기로 표현하다 보면 마음의 정리와 여유를 가질 수 있습니다.

저자 **이은경**

컬러링북을 시작하기 전 마음 준비

준비

❶ TV와 휴대전화로부터 먼 곳, 편한 곳에 자리를 잡습니다.

❷ 마음을 편안하게 하는 음악을 틀어놓고 마음을 한곳으로 집중해봅니다.

❸ 복잡한 생각들은 잠시 잊고 채색에 집중합니다.

❹ 나를 위해 작은 공간을 정해(식탁도 좋음) 컬러링북과 물감이나 색연필을
 항상 놓아 둡니다.

마음가짐

❶ 먼저 어린시절로 돌아가 편안하고 즐거운 마음을 갖습니다.

❷ 추억을 떠올리며 채색할 그림을 자세히 들여다봅니다.

❸ 채색하는 동안 자신의 능력에 대해 부정적인 생각을 버립니다.

❹ 채색한 그림에 대해 가족과 함께 대화를 나눕니다.

채색방법

❶ 채색 전에 도구 사용에 익숙해지기 위해 선드로잉을 자유롭게 낙서하듯
 그어봅니다.

❷ 색의 혼합으로 풍부한 색상들을 표현합니다.

❸ 색의 단계 차이로 자연스러운 색상 변화를 줍니다.

❹ 문지르기로 부드러운 색상을 표현합니다.

❺ 색연필로 그릴 때는 지우개로 지우면서 강약을 조절하고 물감을 사용할 때는
 물이나 흰색 컬러로 강약을 조절합니다.

드로잉북

이 컬러링북은... 부모님들이 드로잉북에 그린 그림일기로 만들었습니다.

목차 contents

길기장
나에게 그림은 딱딱했던
내 마음을 부드럽게 풀어주고
마음을 나눌 줄 알게 해준다.

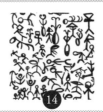

14

김경자
나에게 그림은 평생 같이
갈 친구이다.

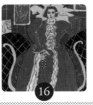
16

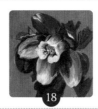
18

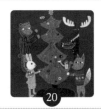
20

김명신
나에게 그림은 자식들과의
아름다운 소통을 할 수
있게 한다.

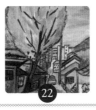
22

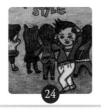
24

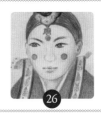
26

김유자
나에게 그림은 나도 모르는
나를 찾게 해주며 나 자신을
사랑해주게 된다.

28

30

32

김정순
나에게 그림은 맛있는 음식을
만드는 것처럼 행복한
시간을 준다.

서장연
나에게 그림은 내 주변의
것들을 자세하게 보게 하며
무용의 것들도 사랑하게 된다.

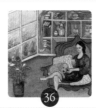 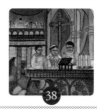 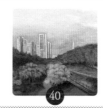

안화옥
나에게 그림은 내 감정을
솔직하게 쏟아낼 수 있어
마음의 평화가 온다.

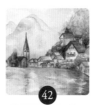

엄미선
나에게 그림은 나의 삶의
기록이며 나의 사랑의
기록이다.

이기성
나에게 그림은 마음의
승화의 장소이며 세상을
아름답게 바라보게 한다.

contents

 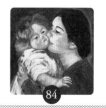

추억 여행을 위한
채색 시작

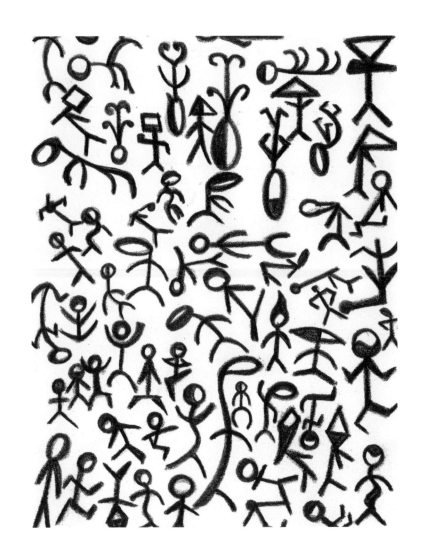

어디에 서 있나요??
어디로 가고 있나요??
군상 속에 있는 나
그 세계에서 여행하는 마음으로
살아가고 있죠.

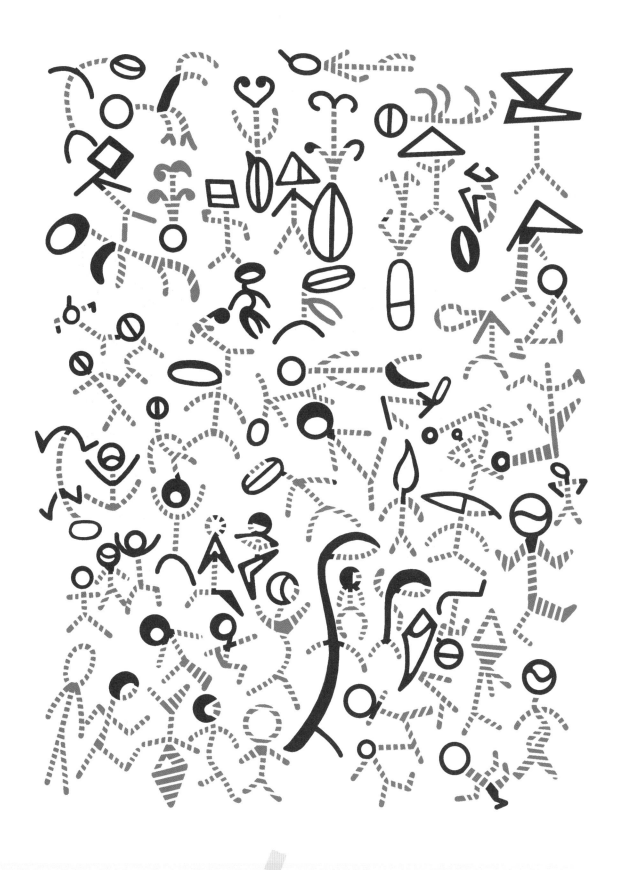

나만의 기호로 사람을 표현해보세요.

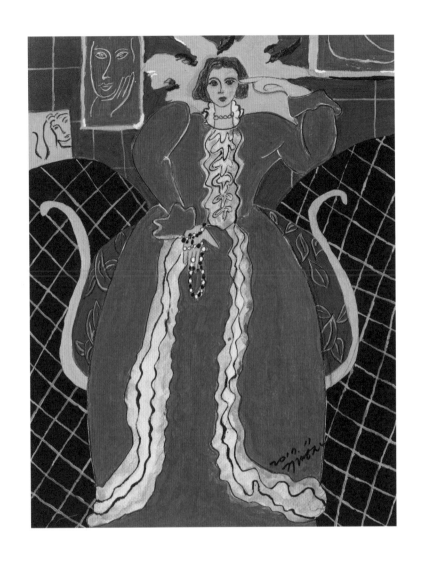

마티스 화가가 그린
푸른 드레스를 입은 여인 작품을 본 순간
어릴 때 공주 옷을 못 입어 본 설움이 떠올라
모사를 해봤다.

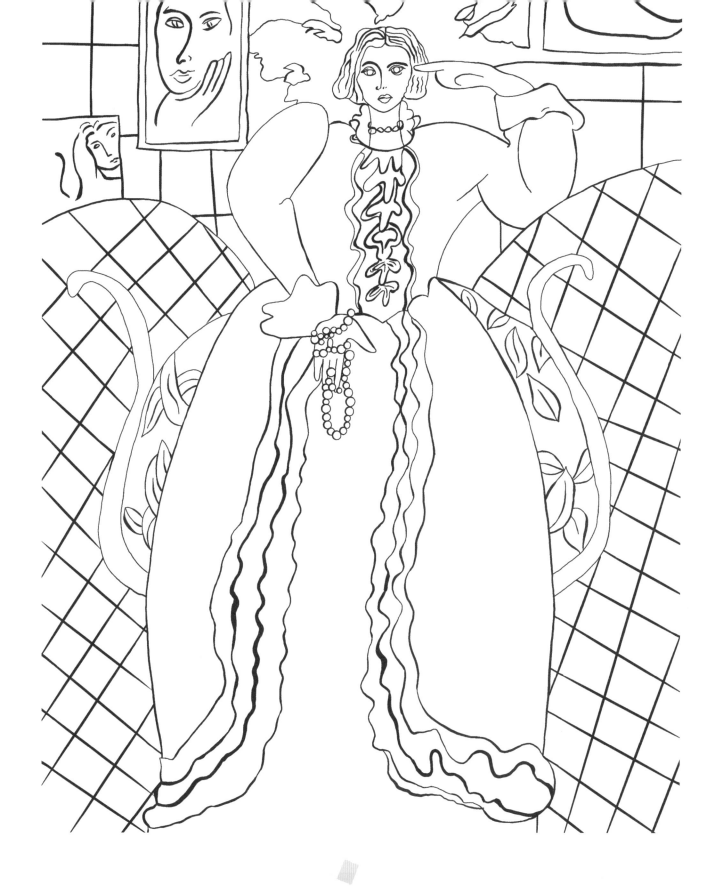

좋아하는 명화를 적어보세요.

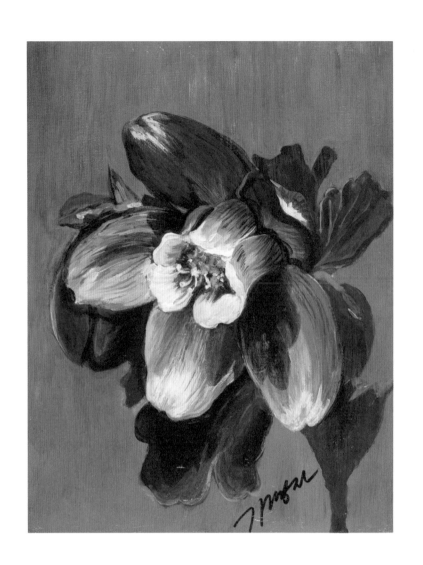

꽃 그림 그리며
꽃에게 말을 걸어본다.
나도 너처럼
예뻤을 때가 있었다고...
나도 너처럼
수줍은 미소를 지은 적이 있었다고...
나도 너처럼
그리운 마음이 가득한 날이 있었다고...

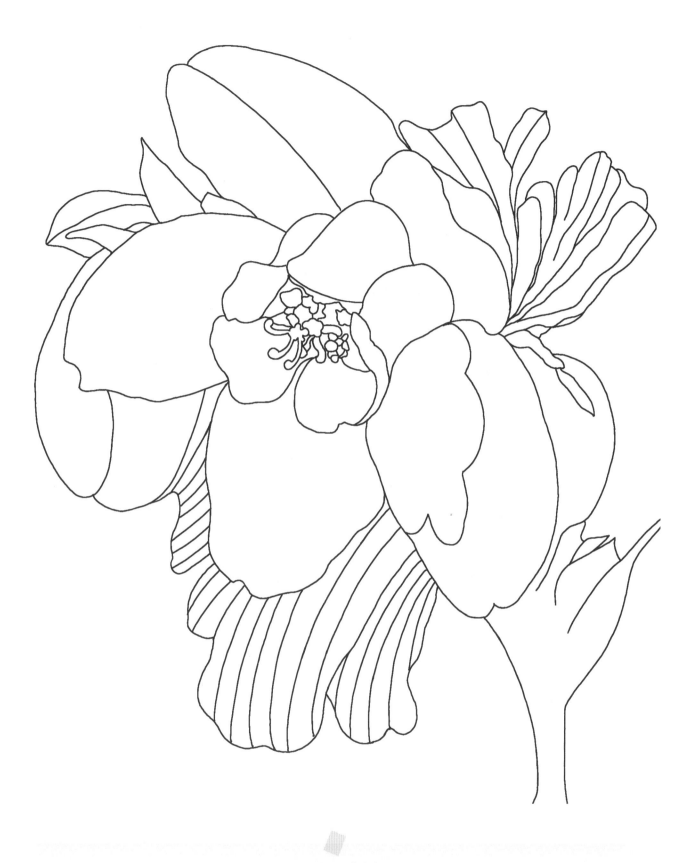

무슨 꽃을 좋아하나요?

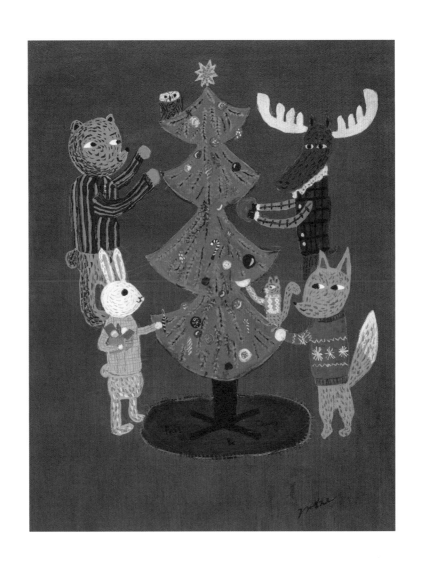

조간신문을 펼친 순간
광고 그림이 너무 예뻐
우리집 귀한 손녀에게
크리스마스 선물을
그림으로 해줘야겠다는 마음이 들어
행복한 마음으로 그려봤다.

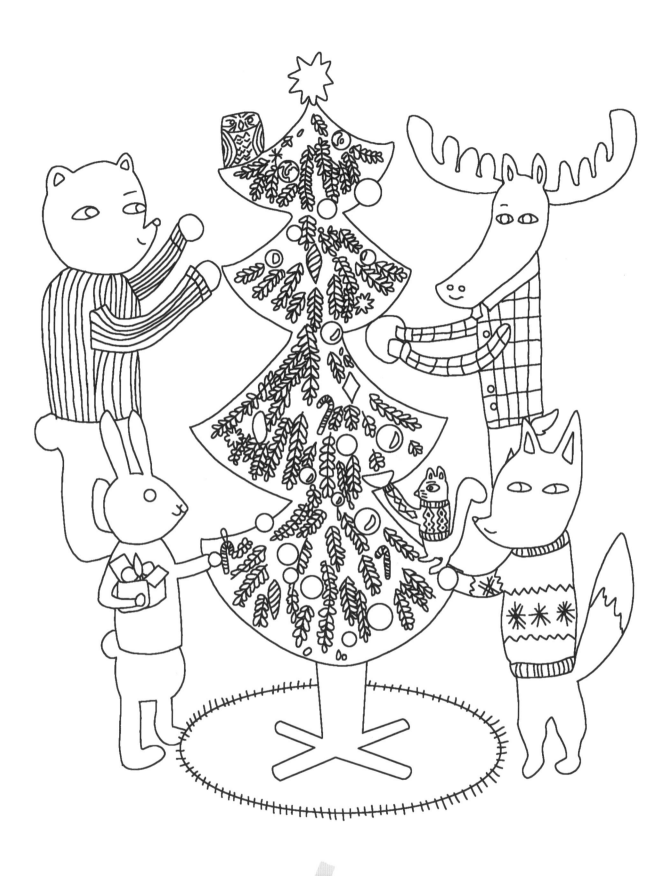

즐거웠던 크리스마스 파티를 추억해보세요.

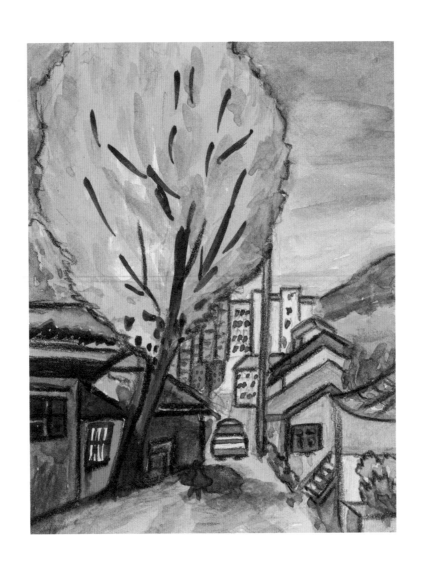

오래된 집과 아파트가 같이 있는 우리 동네
가을 은행나무가 그 사이에 아름답게 연결해줍니다.
그 안에 사는 우리의 마음도
은행나무 같기를 바래봅니다.

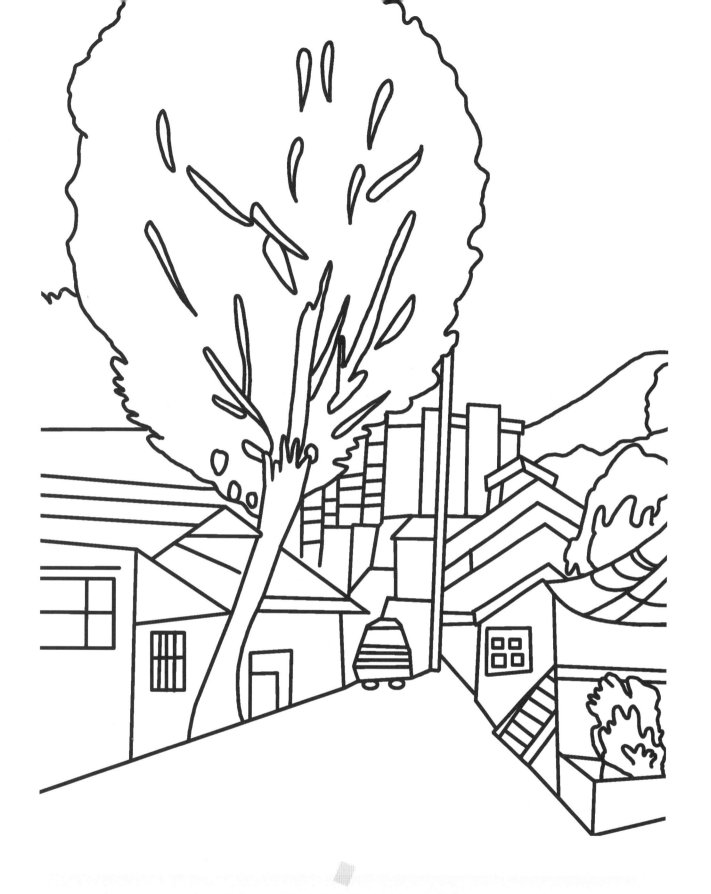

내가 살고 있는 동네에 아름다운 장소가 있나요?

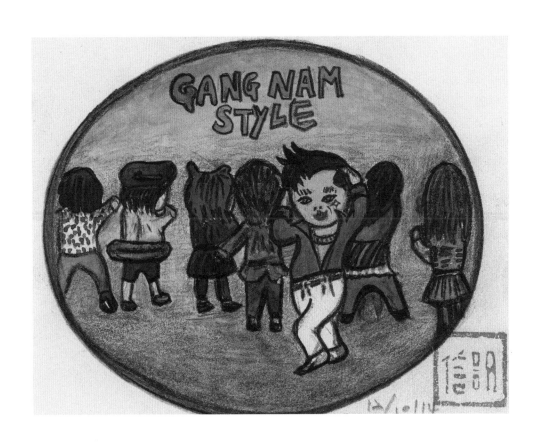

우리 아이들이 좋아하는 가수
나도 덩달아 흥이 나 좋아하게 됐습니다.
흥 나는 음악처럼
신명나는 세상이길 바래봅니다.

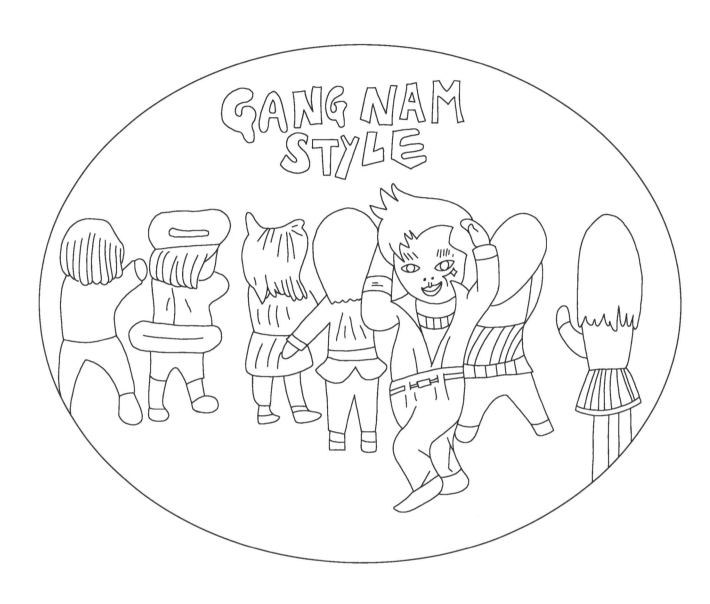

좋아하는 가수를 모두 적어보세요.

엄마 시집 오던 날
떠나고 안 계시지만 엄마 그리워
옛 추억의 엄마 모습을 그려 보았다.

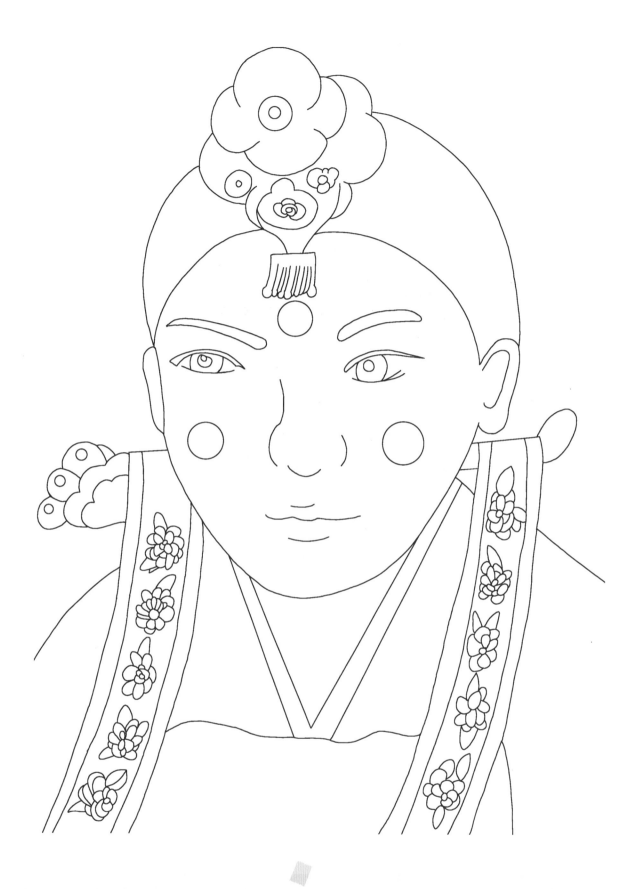

엄마가 가장 보고싶을 때는 언제인가요?

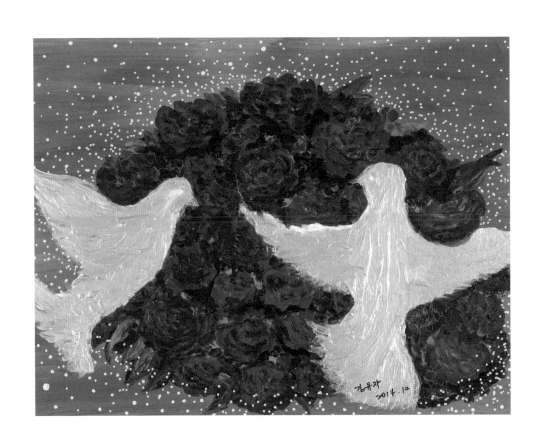

비둘기야 비둘기야 평화의 상징 비둘기야
장미화야 장미화야 정열의 상징 장미화야
세상은 참으로 뜨거운 정열과
따뜻한 평화가 어우러진
살기 좋은 세상이 되길 염원해주렴.

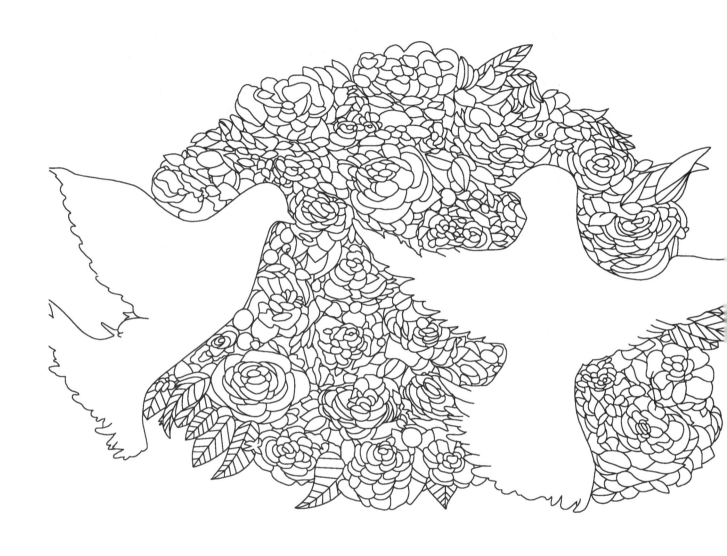

내가 생각하는 자유의 상징을 만들어 보세요.

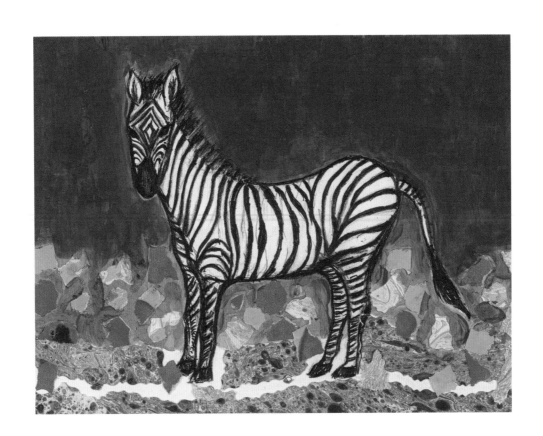

달리는 말아 너만 달리냐??
나와 같이 꿈을 향해 달리자.

좋아하는 동물이 있나요?

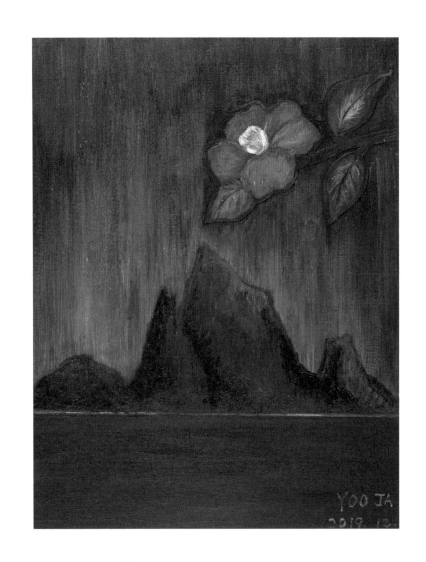

누구 그림인지는 모르겠지만
그림을 본 순간 나의 느낌은
비바람을 이겨내고 천년을 꿋꿋이 서 있는 바위야
그 많은 풍상 속에 무엇을 느꼈느냐
한 송이 목련 꽃이 보듬고 있구나
이 그림을 그린 화가님도 나와 같은 느낌이었을까??

섬과 꽃을 보면 떠오르는 추억이 있나요?

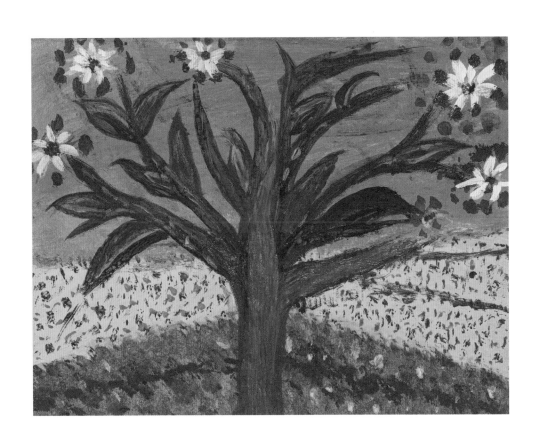

딸이 그림을 그려보라 해서
희망의 나무를 그려보았다.
나의 아이들이
희망의 나무의 생명력처럼
어려운 일이 있어도
희망의 마음 가득하길 기원해본다.

나만의 희망의 상징 나무를 적어보세요.

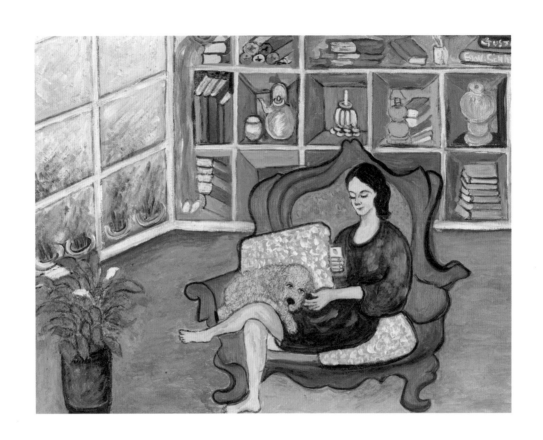

화가인 딸과 책걸이 그림과
귀염둥이 코카스 도담이를 그려 보았다.
그런데 창밖의 풍경을 자연스럽게 그린다는 건
내겐 너무 어렵다.

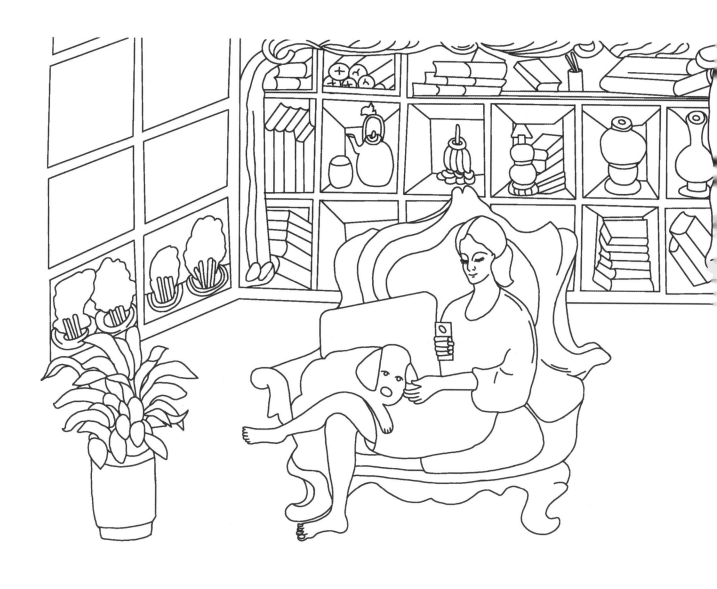

우리집 거실의 모습을 적어보세요.

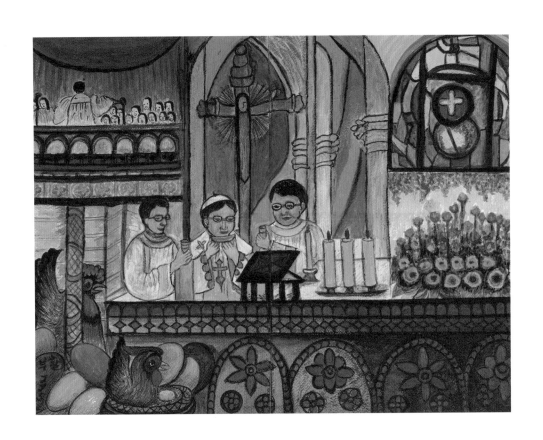

그림 배우는 게 너무 재미있다.
선생님의 칭찬에 자신감도 생기고
모든 것이 그림으로 보인다.
부활절 감사 미사를 볼 때도
유리창에 스테인드글라스도
그림 그리고 싶은 마음이 드는 것이
마치 화가가 된 듯하다.

내가 믿는 믿음의 상징이나 장소를 적어보세요.

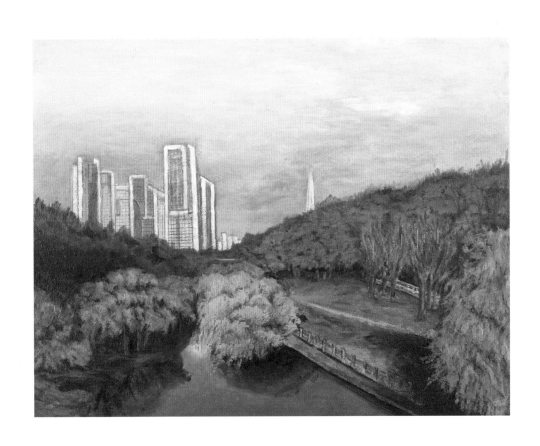

다리 위에서 바라다 본
석양의 풍경이 너무 아름다워 사진을 찍었다.
쉽지 않은 나의 양재천 풍경 그림이 이루어졌다.

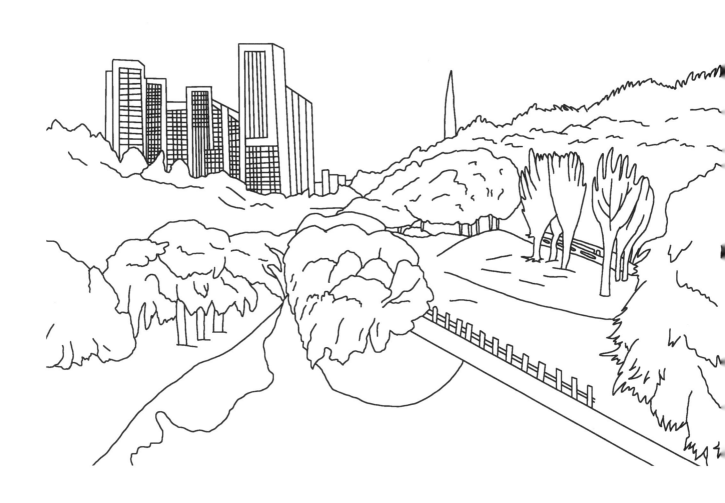

아름다운 석양을 본 적이 있나요? 보았다면 어디에서 누구와 함께 보았나요?

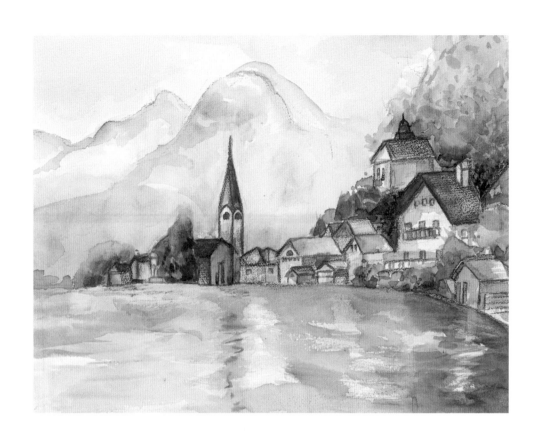

뮌헨에 있는 아들 집에 갔다가
손자와 함께 들린 '할슈타트' 마을의 풍경이다.
호수가 어우러진 풍경은 너무나 인상적이다.

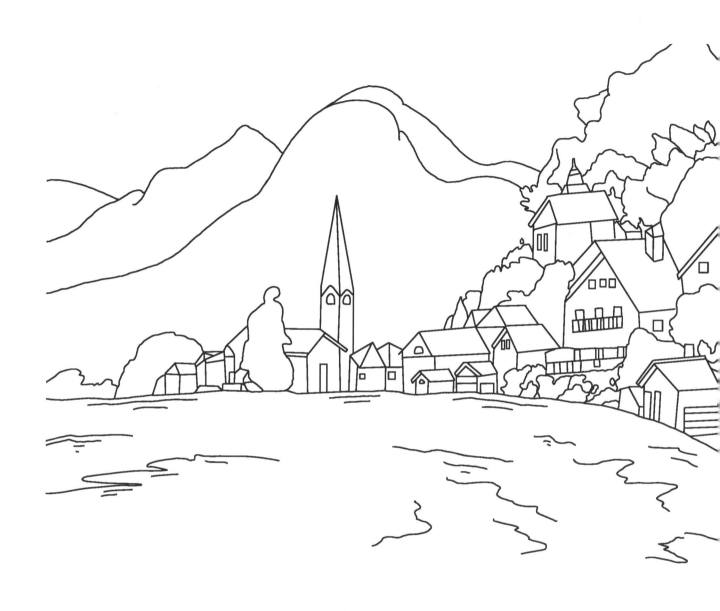

가장 좋았던 여행지는 어디인가요?

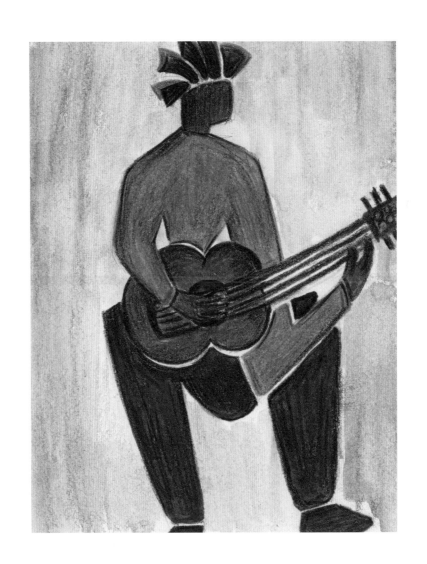

화병에 있는 그림이 멋있어 옮겨 봤는데
또 다른 느낌이 있다.
집에 있는 물건들을 자세히
사랑스럽게 바라보며 그려 봐야겠다.

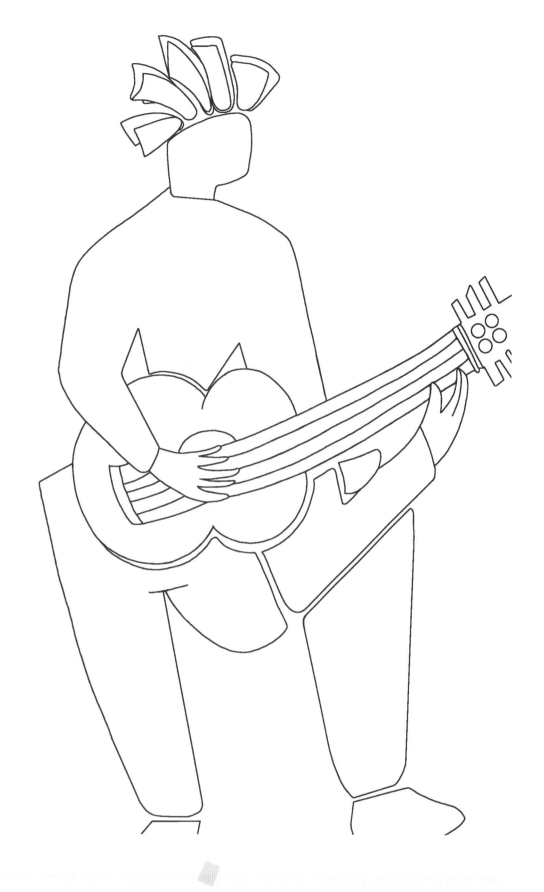

집 안에 있는 물건 중 그려보고 싶은 물건은 무엇인가요?

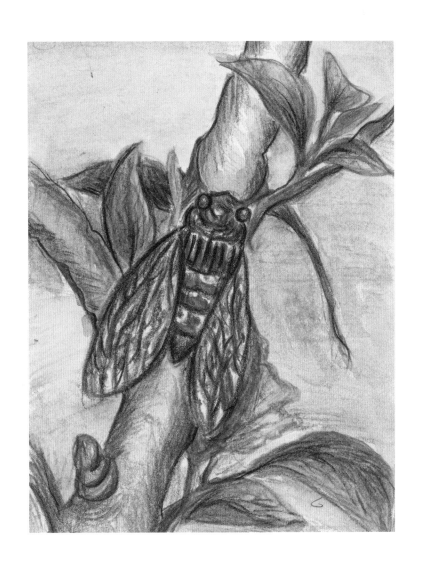

태풍과 더위가 지나고 난 뒤에도
그치지 않는 매미의 울음 소리가
마지막 교향곡을 연주하는 것처럼 들린다.

여름 곤충을 모두 적어보세요.

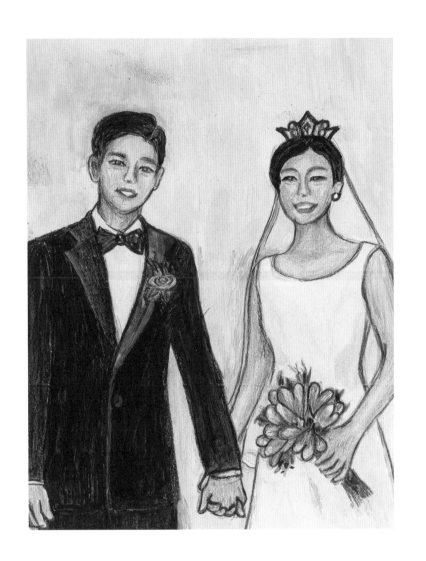

아들 며느리가 결혼한 지 엊그제 같은데
쌍둥이 아가의 부모가 되었다.
고맙고 고맙다.
사랑한다.

사랑스러운 자녀의 결혼식 때 느꼈던 마음을 적어보세요.

힘들어도 사랑의 약속을 지키세요.
너와 나의 다짐.
그 마음을 오래오래 예쁘게 잘 지켜나가세요.

꼭 지키고 싶은 약속이 있나요?

내 손으로 심은 호박
내 얼굴처럼 동글동글 예쁘고
꽃도 잎도 다 먹을 수 있는
고마운 호박이다.

농사를 짓는다면 무엇을 심고 싶나요?

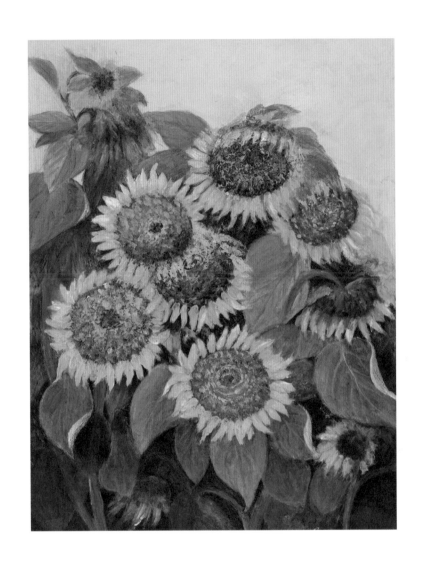

해바라기 그림을 그릴 때 난 행복합니다.
해바라기 꽃 그림을 보면 마음이 밝아지며
이 세상에서 숨을 쉬고 있다는 것만으로도
행복합니다.

나를 꽃으로 표현하면 어떤 꽃일까요?

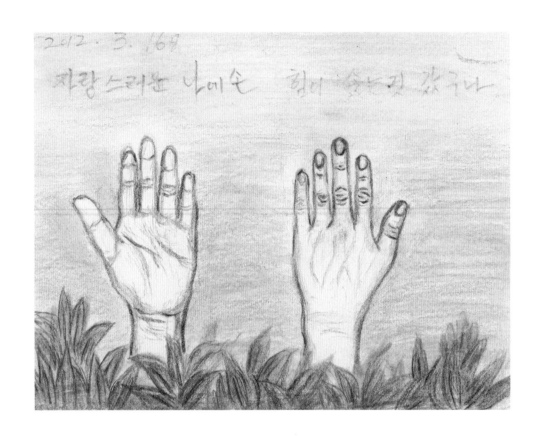

자랑스러운 나의 손
힘이 솟는 것 같구나!

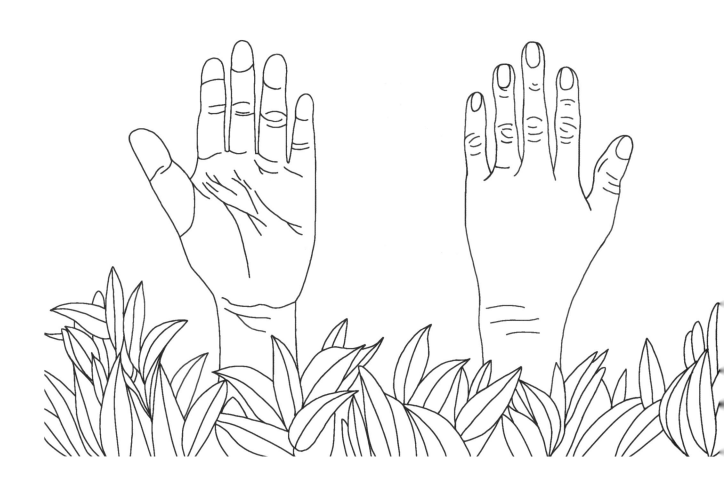

내 손이 자랑스러울 때는 언제인가요?

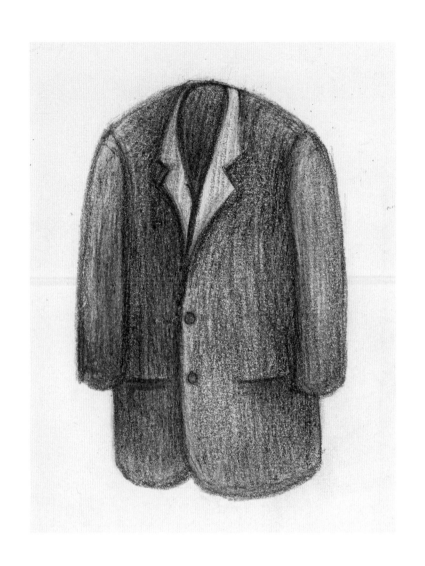

당신에 마음을 담아 무심코 걸려 있는
당신 양복을 보면서
함께 생활했던 우리 인생 가운데
당신이 내게 준 선물
당신이 행동으로 하지 않지만
마음 속 깊이 보이는 사랑
당신이 내게 해준 모든 것에 대해 고맙게 생각해요.

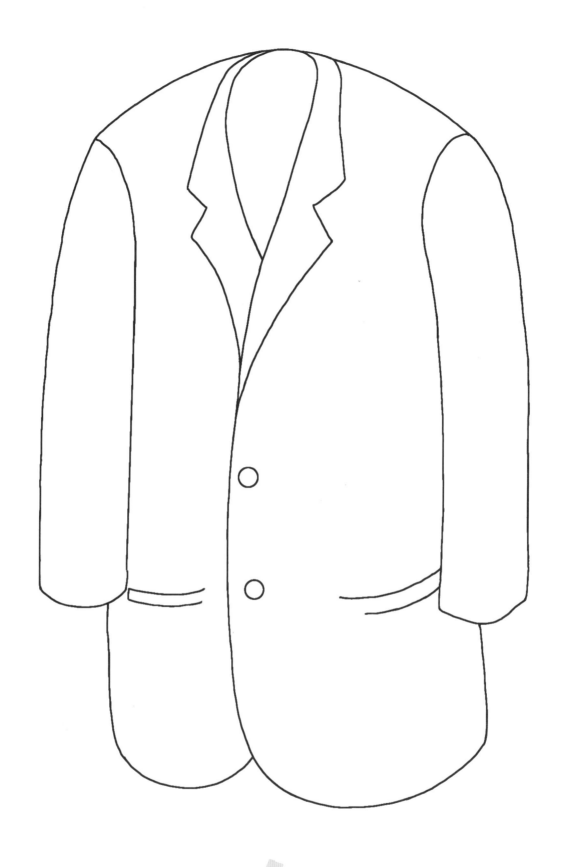

사랑하는 배우자에게 가장 잘 어울리는 옷은 무엇인가요?

물통 속에 번져 가는 물감처럼
아주 서서히 아주 우아하게
넌 나의 마음을 너의 색으로 바꿔버렸다.
너의 색으로 변해 버린 나는 다시는 무색으로 돌아갈 수 없다.
넌 그렇게 나의 마음을 너의 색으로 바꿔버렸다.

나를 표현하는 색깔은 무엇일까요?

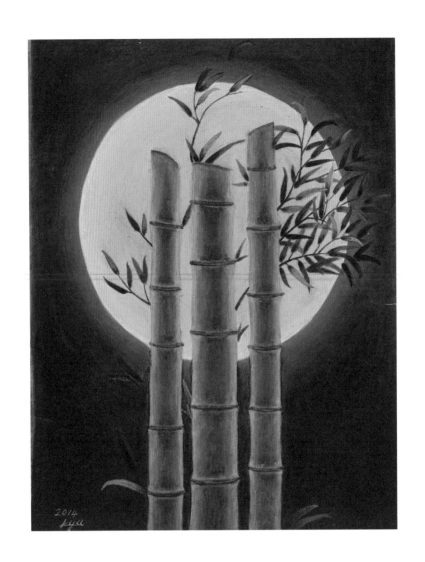

대나무처럼 살고 싶다.
키도 크고 싶고 곧은 기질도 닮고 싶고
바람에 휘어지는 가지도 되고 싶다.
대나무 숲에 멍하니 앉아 있고도 싶다.

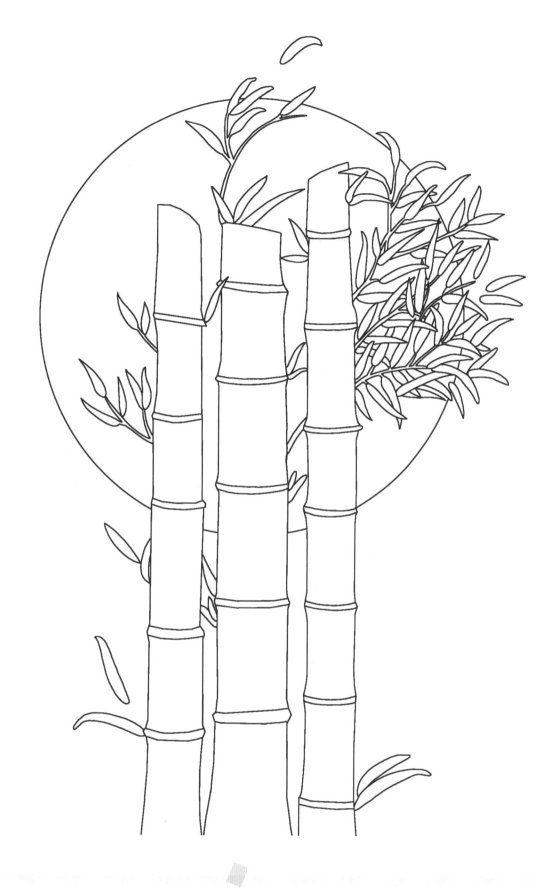

대나무 숲에 말하고 싶은 비밀을 적어보세요.

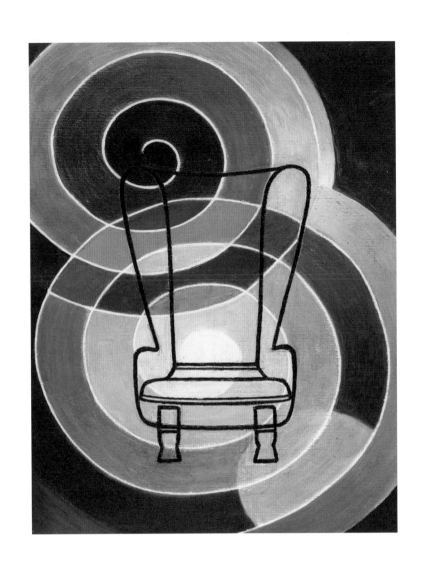

의자에 앉아 생각해보니 둥글둥글 사는 게 좋은데
내 마음만 복닥복닥 힘들었네!
이제야 조금은 알겠네.
모든 일들은 시간이 필요하다는 걸
마음의 의자에 앉아 쉬며
안 좋은 것들은 다 잊어버리자.

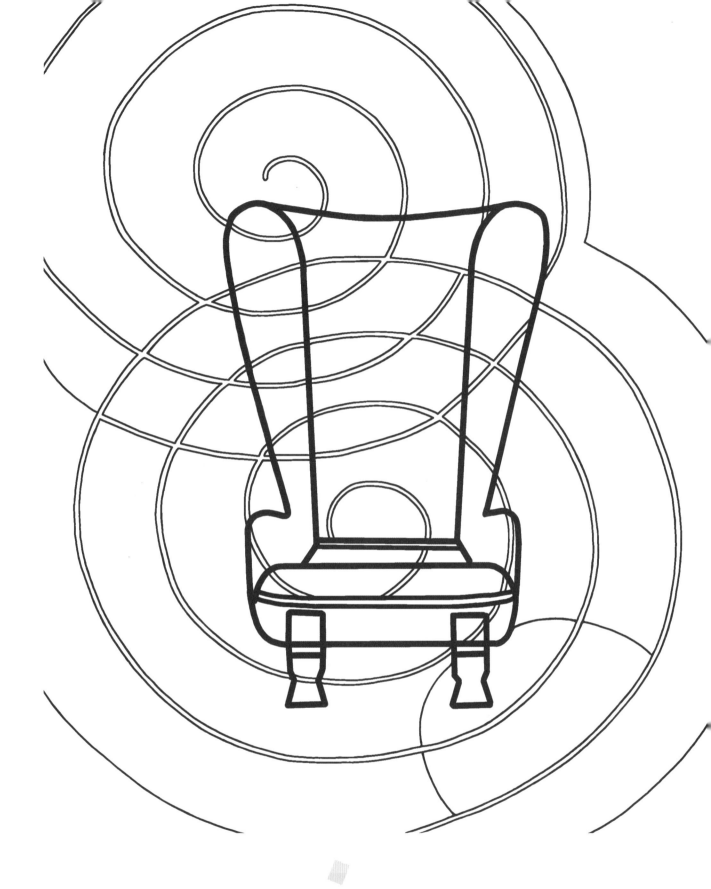

나만의 편안한 장소가 있나요?

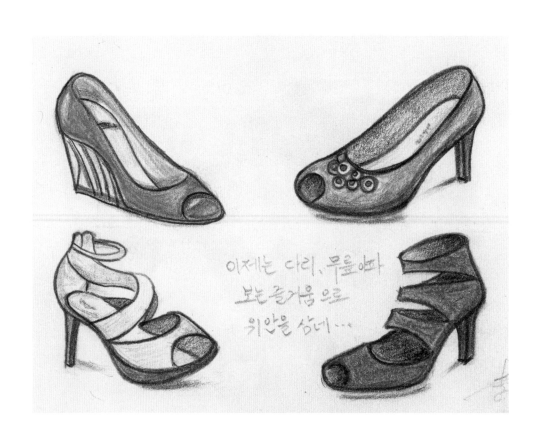

이제는 다리, 무릎아파
보는즐거움으로
위안을 삼네...

이제는 다리 무릎 아파 못 신고
보는 즐거움으로 위안을 삼네...

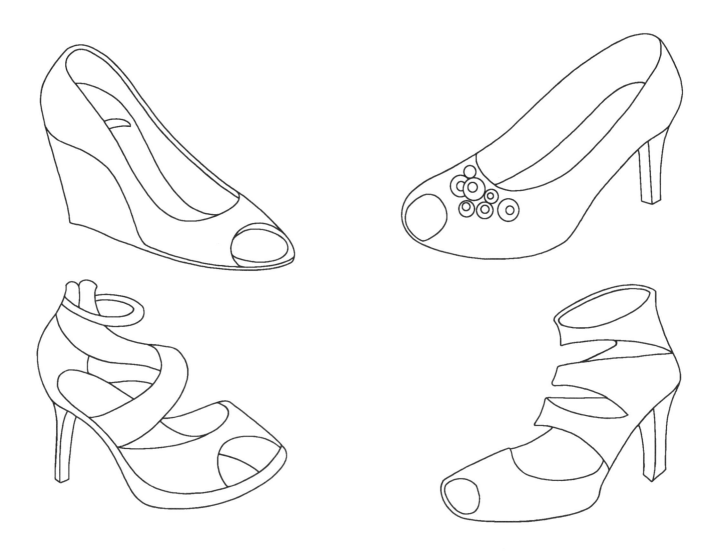

아끼는 신발을 신고 어디를 가고 싶나요?

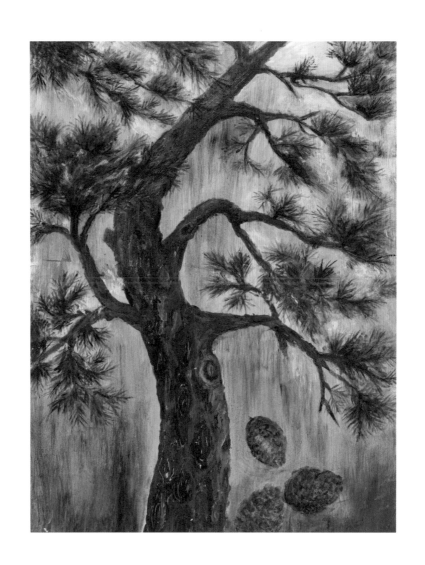

그림은 시다. 시는 그림이다.
소나무 그림을 그리고 나니
이문구 선생님의 소나무 시가 생각 나 적어본다.
소나무의 이름은 솔이야.
그래서 솔밭에 바람이 솔솔 불면
저도 솔솔하고 대답하며
저렇게 흔드는 거야.

좋아하는 시나 글이 있나요?

식물을 바라다보면 마음이 편안해진다.
코로나-19로 생긴 불안감이
녹색 식물을 보며 조금은 가라 앉으며
생명의 소중함과 살아있는 건강한 모든 것들을
사랑하게 된다.

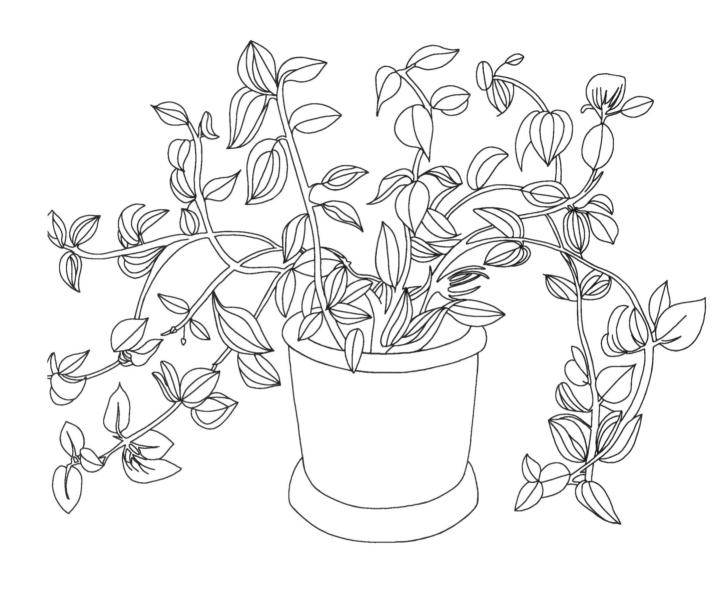

식물을 키운다면 어떤 식물을 키우고 싶나요?

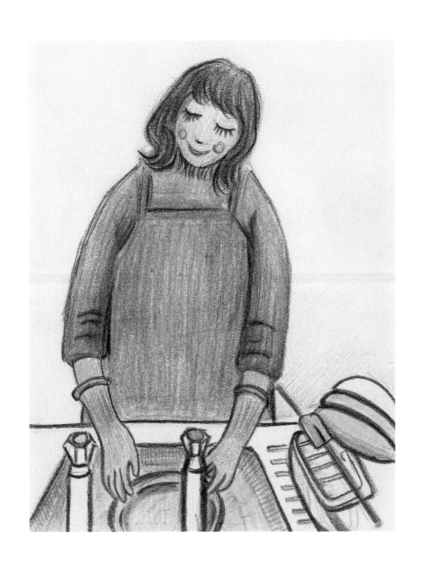

며느리가 설거지하는 모습이
너무 예뻐 그려봤다.
그림을 보여주니 너무 예쁘게
그려 주었다고 싱글벙글이다.

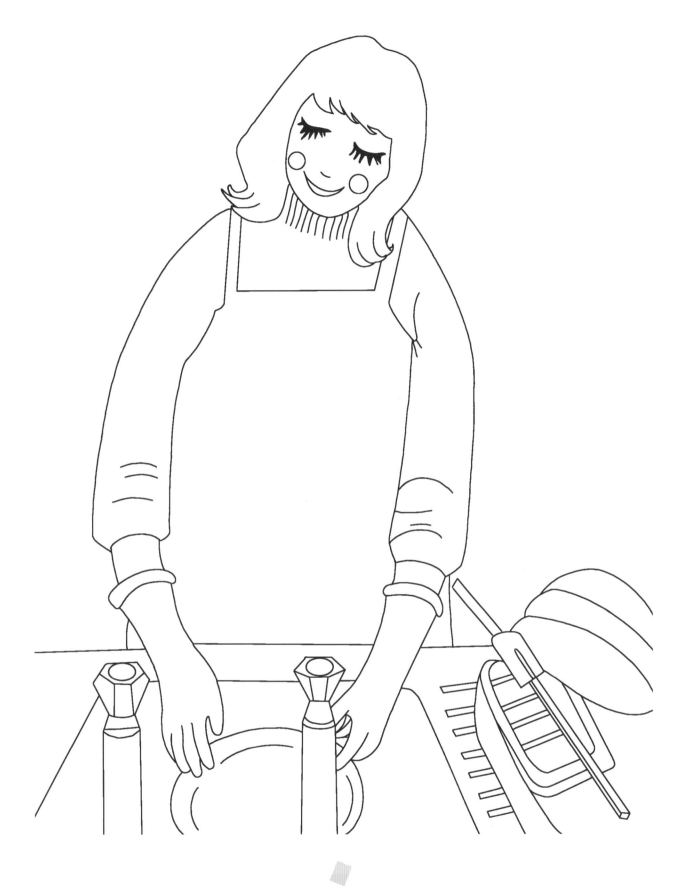

가족 중 누구를 그림으로 그리고 싶나요?

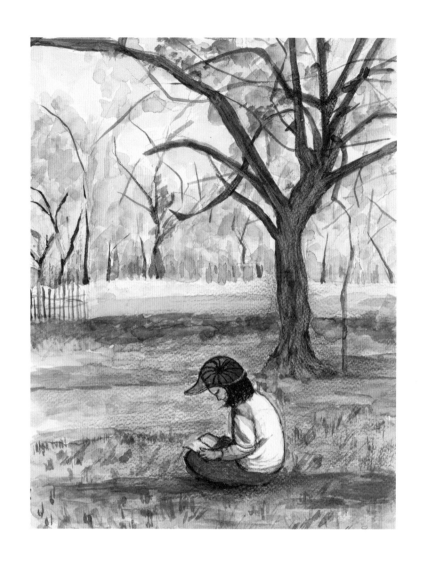

가을에는 책을 읽으며
마음을 살찌우고 싶다.
많이 읽고
많이 생각하고
많이 행동하며
많이 자유로워져야지...

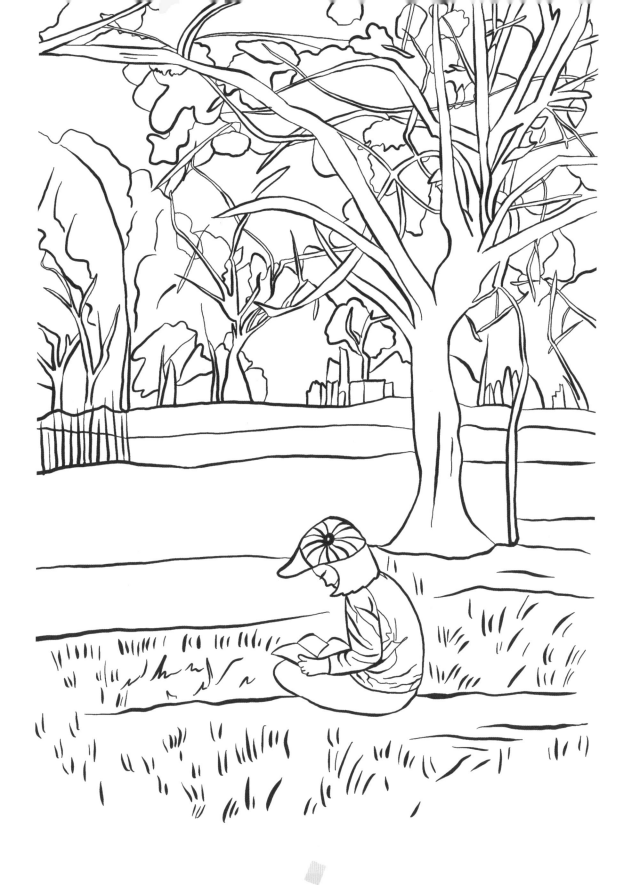

책 읽을 때 내 마음은 어떤가요?

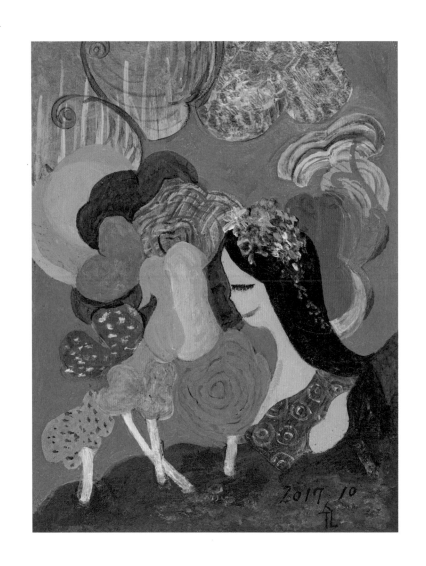

단발머리 날리며 세발 자전거를 타던 소녀는
어느새 이쁜 아가씨가 됐구나!
딸들아 대한민국의 내일은
미래의 엄마가 될 너희 손에 달려 있다는 걸 잊지 말아라.

사랑하는 자녀에게 응원메시지를 적어보세요.

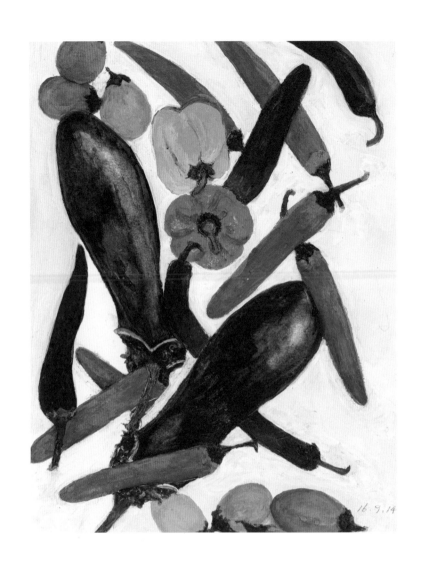

손바닥만한 작은 텃밭에
누가 이런 수고스러움을 보내셨을까?
눈을 들어 가만히 저 높은 곳을 본다.
감사합니다.
잘 먹겠습니다.
건강하겠습니다.
사랑하겠습니다.

제일 좋아하는 채소는 무엇인가요?

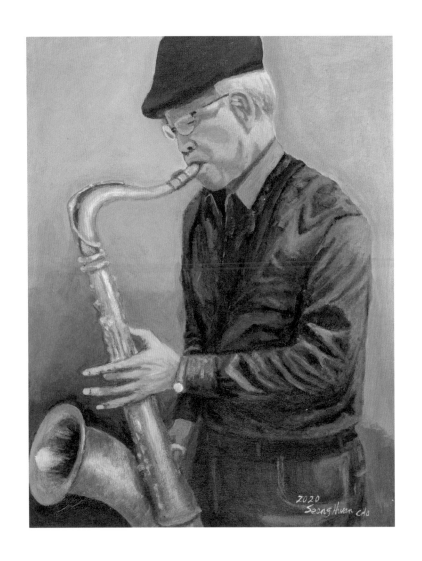

색소폰 소리가 가슴을 울리며
행복한 마음으로 퍼져 나갑니다.
내 마음처럼 듣는 분들도
같은 마음이었으면 합니다.

취미생활은 무엇인가요?

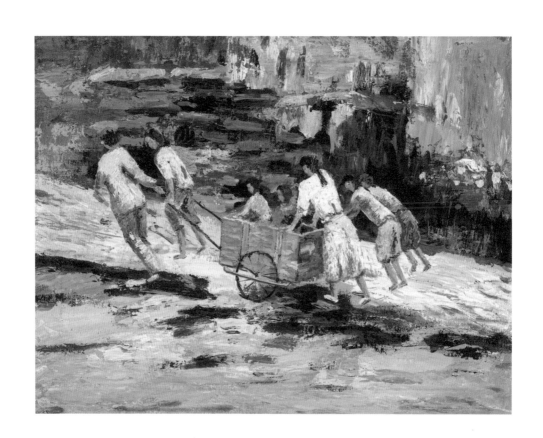

가족들과 한마음으로 안전하게
일을 마치며 집으로 돌아갈 수 있어
오늘도 감사했습니다.

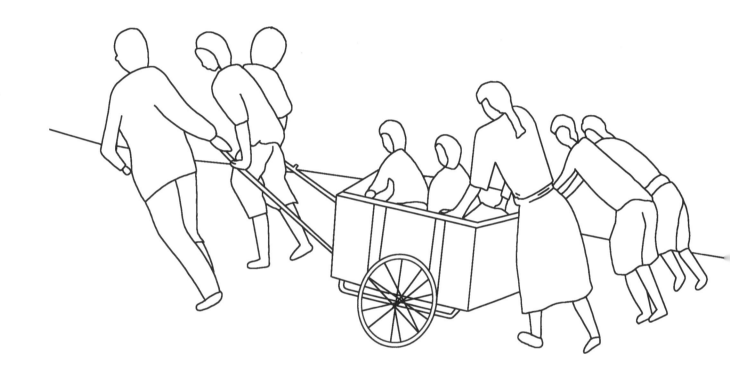

가족과 함께한 소중한 순간을 적어보세요.

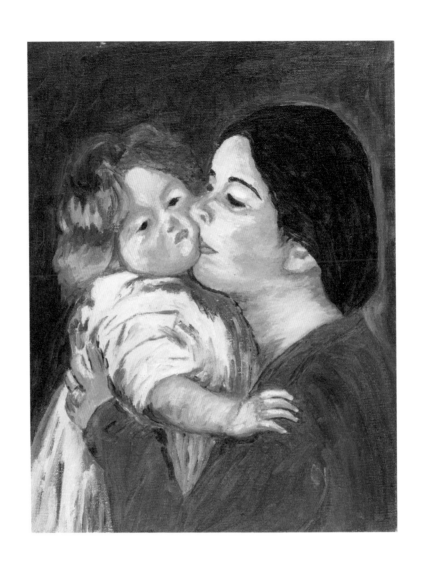

엄마와 아기의 모습을 보니
사랑스러운 손자가 보고 싶어집니다.
손자를 그림으로 그려 봐야겠습니다.

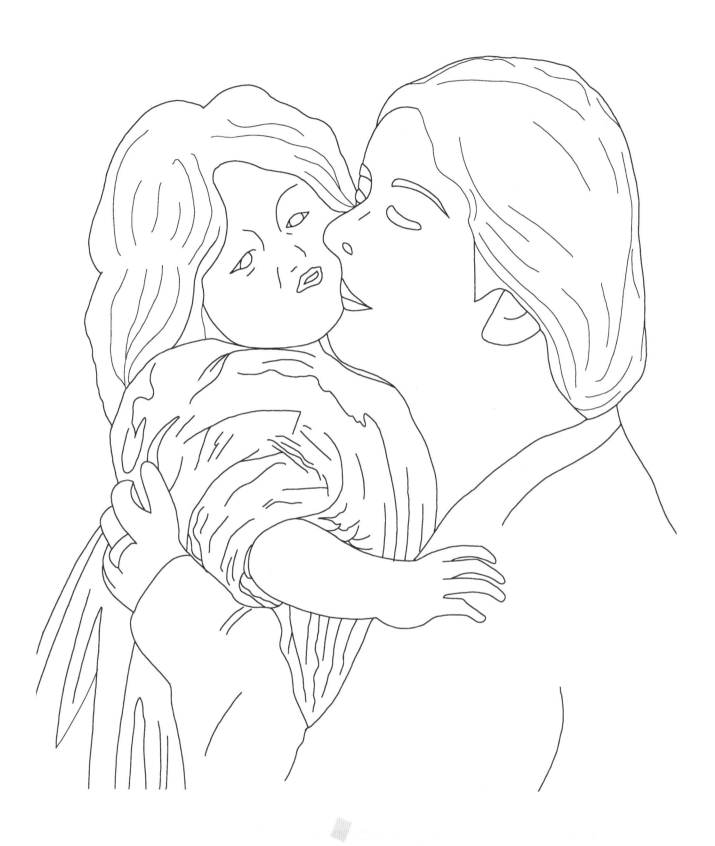

사랑하는 가족에게 편지를 써보세요.

자유롭게 그리기

여러분의 추억은 어떤 모습인가요?
이제, 당신만의 아름다운 추억을 그려보세요.